历代碑帖精粹 清 黄自元

间架结构九十二法

主编 薛元明

安徽美术出版社

全国百佳图书出版单位

U0112205

图书在版编目（CIP）数据

清黄自元间架结构九十二法 / 薛元明主编. — 合肥:
安徽美术出版社, 2021.3
（历代碑帖精粹）
ISBN 978-7-5398-9169-9

Ⅰ.①清… Ⅱ.①薛… Ⅲ.①楷书—碑帖—中国—清
代 Ⅳ.①J292.26

中国版本图书馆CIP数据核字(2019)第301394号

历 代 碑 帖 精 粹

清　黄自元　间架结构九十二法

LIDAI　BEITIE　JINGCUI

QING HUANG ZIYUAN JIANJIAJIEGOU JIUSHIER FA

主编　薛元明

出 版 人：王训海
选题策划：谢育智　曹彦伟
责任编辑：朱阜燕　毛春林　刘　园　丁　馨
责任校对：司开江　陈芳芳
装帧设计：金前文
责任印制：缪振光
出版发行：时代出版传媒股份有限公司
　　　　　安徽美术出版社（http://www.ahmscbs.com）
地　　址：合肥市政务文化新区翡翠路1118号出版
　　　　　传媒广场14F　　邮编：230071
营 销 部：0551-63533604（省内）
　　　　　0551-63533607（省外）
编辑出版热线：0551-63533611
印　　制：雅迪云印（天津）科技有限公司
开　　本：880 mm×1230 mm　　1/16　印　张：2.25
版　　次：2021 年 3 月第 1 版
　　　　　2021 年 3 月第 1 次印刷
书　　号：978-7-5398-9169-9
定　　价：25.00元

前言

◎ 薛元明

学习书法强调『取法乎上』，故而历代书家追摹和取法的对象，自然是书法史中那些灿若星辰的经典。临摹经典之前要解读经典，解读经典之初先要整理经典，做到有点有面，在充分吸收其中精华的基础上，创造经典。临摹的目的不仅仅是为了临摹，而是为过渡到个人创作做好铺垫。

通过对经典的整理，确立临摹的系统性。临摹切忌『三天打鱼、两天晒网』『东一榔头、西一棒子』，必须细化到具体碑帖，才有可行性。碑帖的选择是相互的，书家选碑帖，碑帖也选书家。很多人遇到某种碑帖，就像遇到久违的老朋友，甚至感觉它是为自己而生。所以，习书者选碑帖犹如选朋友，一定要选出能够产生交流和共鸣的碑帖。选碑帖亦如选衣服，一定要合身得体。同样的衣服，穿在不同的人身上感觉不同，有的让人凸显气质，有的让人觉得别扭。碑帖与书家之间也存在一种互动性和适应性，不必因为他人喜好而影响自己的判断。临写一种碑帖总是不上手，有两种可能：一种是该碑帖的风格不适合自己；另一种是碑帖难度较大，自己暂不能把握。反过来说，临写一本碑帖太容易上手也未必就好，字体很容易变俗。但凡取法经典，高山仰止，总要有一定的难度。对照经典，乃知个人差距，不断缩小差距，就意味着书家的进步。

在临摹的系统性构建过程中，将临作与原帖进行对比无疑是获取第一手信息的重要方法。通过比较，临摹者可以快速掌握碑帖在书体、风格、形制、审美等诸多方面所存在的不同特点。真、草、篆、隶、行虽是五种不同书体，但字形变异只是一种外在区别，学习的关键是依据书体渐变的轨迹，寻找各种字体间内在的、共通的审美价值。傅山说：『楷书不知篆隶之变，任写到妙境，终是俗格。』这就说明，学楷书、行书乃至草书，突破口其实在于篆隶。傅山此论反映的是各字体间具有内在的相关性。只有反复揣摩，才能不被表象所蒙蔽，在多本碑帖之间找到某种关联性，从而将看似不相关的碑帖联系起来，找出新的思路。在临摹过程中，揭开一种碑帖奥秘的钥匙很可能是另一本碑帖。随意地临摹，只会事倍功半，甚至徒劳无功。从具体碑帖的研习到整个书法史的梳理，这两者都非常必要，从微观到宏观，再由宏观至微观，如此反复，不断地比较和积累，『聚沙成塔，集腋成裘』，久而久之，就有了临摹的系统性。这一系统涵盖了多层次的要求：书体的先后选择，不同书体之间的比较，碑帖之间的差异等。由此而言，书家必须处理好『博涉』和『专精』的关系，进而由临摹的系统性提升至风格构建的系统性，同一书家不同时期作品的比较，碑帖之间的差异等。

当然，对于经典的解读不可能一蹴而就，书家需要逐步深入，循序渐进。临帖之初需要读帖，读帖则先要选帖、藏帖。读帖有时是与临摹同步的，有时则是在临摹之外完成，两者结合互补，往往会有一些新的发现。面对历代经典范本，后世书家可能会面临这样一个问题：很多探索路径已被前人所踏遍，后人能够演绎的空间愈来愈小。这是需要直面的现实困境。问题的解决还是要回到问题本身。要想突破，关键取决于书家的修养和功力的积累，以及理解思路和理解角度的需要。对于经典碑帖的理解往往与临摹和钻研的深度成正比，知之愈少，愈觉得简单。只能得到皮相，特别是先入为主的成见，很可能导致程式化的判断。哈耶克说：『一种文明停滞不前，并不是发展的可能性被试尽，而是因为人们根据其现有的知识，成功地扼杀了促使新知识出现的机会。』有鉴于此，想要规避以上问题，一是要回到经典本身。经典之所以为经典，就在于其独特性甚至是唯一性。二是要具备个人化视角。

在书法研习的领域，没有放之四海而皆准的真理，只有切实真诚的个人体悟。书法要的就是一些个人心得，重视的就是一些独到经验，因为书法是一种非常内化的文化，所以我们才会一再强调碑帖的选择要从个人的感受出发，回到内心，重视。只有真实的感受所带给书家的启示才是真实的，真实才能有效。在这当中，有一条很重要的法则：『熟悉的陌生化，陌生的熟悉化。』对于众所周知的经典，要尝试从不同角度来理解，学会『不断地重新问题化』，才能够独辟蹊径。对于不了解的经典，我们要努力尽快熟悉，新的启发往往让我们豁然开朗，开拓出新的天地。

如前所述，临摹必须定位在经典范本上，对经典范本的定位，最终归结到点画和结体的具体分析上。一要注意通过微观分析掌握细节，细节乃风格之关键，『失之毫厘，谬以千里』，但细节不是零碎，更不是习气；二要避免只谈技法导致的琐碎化。我们在对范本的细节有充分的了解之后，还要学会从少数单个字例回归到整个经典范本本身，举一反三。单纯的字例通过对临可以把握，针对范本整体的审美体验则必须通过反复研读来完成。更重要的是，必须在大的历史时代背景下关注对书家风格形成的影响因素，结合书家一生的行踪际遇来理解范本。大至宏观，小至微观，缺一不可。我们既要避免只关注字例而忽视对书家的整体性研究，同时也要避免对书家的回顾变成日常资料的堆砌。

书法史本身就是一部不断比较的历史。历史总在最合适的时候成为澄清池，淘汰渣滓，留下真正的经典。虽说个人有个人心目中的经典，但凡临摹，我们总是立足于取法那些公认的经典，而不是刻意寻求一些非经典作品，甚至剑走偏锋，嗜痂成癖。学书要走康庄大道，这是所有历代经典串联起来的一条正脉。这条正脉有两大特征：一是正统，有正大气象；二是传承有序，正本清源。书法史看似纷繁芜杂，实际上有严格的序列性。历史本身是理性的，一定会有最后的选择。书法家通过个人的努力，创造出经典，最终被书法史接纳，成为其中的一环。

从整理经典到解读经典，从临摹经典到创造经典，归结为一句话：书家要有经典意识。永恒经典，经典永恒。

閒架結構摘要九十

二法

昔人論閒架以有中畫之字為

式論結構以無中畫之字為式

兹比而合之不復區別

宇	至	勅	讀
宙	聖	部	蝀
定	孟	幼	議
甯	蓋	即	績

天覆者凡畫皆冒于
其下

地載者有畫皆託于
其上

讓左者左昂右低

讓右者右伸左縮

勾	葡	甲	喜
勺	萄	平	吾
匀	蜀	千	娄
勿	葛	午	安

長　勾趔法其勢不可直　　短　勾拏法其身不宜曲　　直卓者中豎宜正　　横擔者中畫宜長

樂	木	右	左
棐	本	有	在
築	朱	玄	尤
桑	東	灰	龙

| 畫長直短撇捺宜縮 | 畫短直長撇捺宜伸 | 畫長撇短 | 畫短撇長 |

十	才	丕	目
上	斗	正	自
下	丰	亞	因
士	井	並	固

横長直短

横短直長

上下有畫須上短而下長

左右有直宜左收而右展

川　升　邪　邦

伊　侈　僇　修

亦　赤　然　無

三　冊　舟　聿

右撇左直須左縮而
右垂

左直右撇宜左斂而
右放

點襍者宜偃仰向背
以求變

畫重者宜鱗羽參差
以化板

章	鑾	御	雖
意	響	謝	願
素	需	樹	顧
累	留	術	體

仍要停勻　三聯者頭尾伸縮間　微加饒減　二段者上下平分中。　三合者中間務正　兩平者左右宜均

齒	嚚	和	吸
爾	嚚	知	呼
爽	器	鈿	峰
齾	器	細	峻

左旁小者齊其上

右邊少者齊其下

外四疊者體格必整方

内四疊者布置宜匀密

武	丈	云	此
成	尺	去	七
或	史	且	也
戋	又	旦	乜

縱戈之法最忌力弱身灣　縱捺之字必要攢頭收尾　平勒者不宜倚倚則無儀　斜勒者不宜平平則失勢

此七也乜　斜勒者不宜平平则失势　云去且旦　平勒者不宜倚倚则无仪　丈尺史又　纵捺之字必要攒头收尾　武成或几　纵戈之法最忌力弱身弯

鹓	天	勉	恩
鸠	父	旭	息
辉	外	魁	必
频	丈	抛	志

屈勾之势退缩斯宜　承上之乂正中为贵　伸勾贵抱持　横戈不厌曲

鸟马焉为

马齿法其拿勾之锋宜注射四点之半

师明既野　上平之字宜齐首

朝故辰后　下平之字宜齐足

燮谈荼黍　重捺者须有缩有伸

燮	朝	師	鳥
談	故	明	馬
荼	辰	既	焉
黍	後	野	為

重捺者湏有縮有伸　下平之字宜齊足　上平之字宜齊首　宜注射四點之半　馬齒法其拿句之鋒

11

雲	冠	束	禁
普	冕	戈	林
皆	寇	哥	森
齊	宅	柔	懋

寬　上占地步者聽其上 | 而仰勾伸　俯仰勾挑者俯勾縮 | 而上勾暗　上下勾趯者下勾明 | 叠趯者當或挑或駐

众表万禹

下占地多者任其下阔

施腾让靖

右占者右不妨独丰

敬献敛刘

左占者左无嫌偏大

弼辨衍仰

左右占者中宜逊

弼	敬	施	衆
辨	獻	騰	表
衍	斂	讓	萬
仰	劉	靖	禹

| 右左占者中宜遜 | 左占者左無嫌偏大 | 右占者右不妨獨豐 | 下占地少者任其下潤 |

先	風	鸞	蕃
見	鳳	鶑	筆
元	飛	驚	衝
毛	氣	衅	擲

横腕貴圓隽	縦腕宜曲劲	上下占者中小	中閒占者中獨雄

庭居尹底　纵撇恶鼠尾　友及反皮　联撇恶排牙　参修须形　三撇法以下撇首顶上撇之腹　治洪流海　三点法以下点提锋与上点驻笔相应

治	参	友	庭
洪	修	及	居
流	須	反	尹
海	形	皮	底

縱撇惡鼠尾

聯撇惡排牙

三撇法以下撇首頂

上撇之腹

三點法以下點提鋒

與上點駐筆相應

繼	馨	者	是
纁	聲	耆	足
纒	繁	老	走
纙	繫	考	辵

而嫌擠雜　縝密者宜布置安排　而惡紛紜　錯綜者貴迎讓穿插　左豎正對　土字直毋偏與下截　中縫相對　卜字直毋偏與上截

车申中巾　当悬针而垂露则无韵　卓犖单毕　当垂露而悬针则无力　易乃毋力　体虽宜斜而字心必正　正主本王　形本自正而骨力必坚

車　申　中　巾

卓　犖　單　畢

易　乃　毋　力

正　主　本　王

當懸針而垂露則無韻

當垂露而懸針則無力

體雖宜斜而字心必正

形本自正而骨力必堅

琴	會	白	身
查	合	工	目
各	金	曰	耳
谷	命	四	貝

趁下之势左右相稱	盖下之法撇捺宜均	身本矮者用筆宜肥	字本瘦者其形勿短

18

土　了　上　嬴

止　寸　下　齋

山　卜　千　龜

公　才　小　鼍

雖宜肥而勿腫

雖宜瘦而勿臞

疏者豐之

密者勻之

丁	口	爨	晶
芋	曰	鬱	磊
宇	田	靈	轟
亭	由	糜	森

堆叠者消納之

積累者清晰之

下畫宜微長以承右竪之末

末勾宜微拖似有帶下之势

远边还逮

之绕中字宜于上略大而下小

莫矣矢契

画长撇短者右不宜用捺

作仰冲行

左竖不嫌短右竖不嫌长

臣巨于佳

左竖不嫌长右竖不嫌短

臣	作	莫	遠
巨	仰	矣	邊
扵	冲	矢	還
佳	行	契	逮

左豎不嫌長右豎不嫌短　　左豎不嫌短右豎不嫌長　　畫長撇短者右不宜用捺　　之遠中字宜扵上略大而下小

官	鹇	卬	邳
空	赫	卭	郊
宥	鬪	卪	鄭
宰	鬻	卹	鄰

寶盖之勾如鳥之視
胸乃妙

排纂之畫如工之鏤
物乃佳

從卩之字準此

從邑之字準此

乑	祭	登	陼
泉	蔡	癹	隝
衆	縶	癹	陜
聚	登	癸	阪

从从之字准此	从夊之字准此	从癶之字准此	从阜之字准此

乳	從	仁	家
亂	徐	儀	象
色	循	俯	豪
包	後	休	豕

从豕之字准此

单人傍字准此

双人旁字准此

从乚之字准此

右侧竖排文字：

家象豪豕 从豕之字准此 仁仪俯休 单人傍字准此 从徐循后 双人旁字准此 乳乱色包 从乚之字准此

光緒甲申長至前五日
安化黃自元錄舊本

《间架结构九十二法》技法解析

◎薛元明

黄自元之所以在身处的时代便负盛名，具有一定的客观原因。经人推荐，黄自元奉诏进宫为光绪帝生母书写《神道碑》，他跪地悬腕写来，其字秀雅美观、工整停匀，深得光绪帝赏识，当即赐以『字圣』称号，自此名声大振，效仿者不计其数，一时蔚然成风，渐渐成为社会上的通用字范，是书生们考取功名的书法标准。但要注意，此处说的是『字圣』不是『书圣』，但凡『圣』者，只要有一人在前，后世者只能位居其次。清康熙、雍正、乾隆三代帝王酷爱书法，间接推动着书法艺术的发展。其中科举考试对书法产生了两方面的影响：积极的一面，使得社会普遍重视书法；消极的一面，个人审美很可能被牵着鼻子走。

这册《间架结构九十二法》为书法普及用书，是黄自元在初唐书家欧阳询所著的《三十六法》和同时代书家邵瑛的著作基础上加以拓展而成的，系统、全面地研究并剖析了汉字结构的组合规律，归纳总结出九十二种字形的处理方法，配备有典型字例并加以示范。此法帖上为范字，下为指导内容，布局合理，行列规范，字体大小适宜，使人一目了然。此书帖写成后便付梓，成了当时的畅销书，几乎人手一册。这种技法和字帖范本合二为一的工具书，在书法史上不止一次地出现，比如欧阳询《三十六法》，其实是后人伪托，再比如清代张祖翼的《汉碑范》、民国于右任的《标准草书》等。类似的规律总结，对于初学者可能会有一定的作用。楷书的间架结构一直是临摹书法的难点。每个汉字的字态各有不同，如果不掌握一定的结体规律，碰到一个学一个，理解把握起来比较零碎不说，而且很难掌握系统的规律，下次再碰到一个新的汉字仍然找不到其结体的关键所在，所以不妨将《间架结构九十二法》理解为对欧字

宁　　定　　宙　　宇

规律的一种总结和分析，作为一家之言，仍然有可取之处。说到本质核心，主要是笔画的搭配问题。具体怎么搭配，有一点首先要保证，就是笔画之间要有呼应避让，无论是长短粗细，都要主次分明，搭配合理，这样才能写出笔势。但一定不要忘了，『学书贵在法，而其妙在人』『甲之参汤，乙之砒霜』，一种方法不可能对所有人都有效，『择其善者而从之，其不善者而改之』。

一般人学书法，『第一口奶』非常重要。入门碑帖的影响会持续终生，明显或隐形，不可避免，所以要慎之又慎。如前所述，在初学书法之时，普遍舍难求易，以为掌握了一定的规律便万事大吉，有捷径可走，殊不知，规律是死的，人是活的，因此，学书者需要有突破这些既定规律的能力，要学会举一反三。这些所谓的『成法』，是个人创作经验的总结，未必适合所有人，正所谓，『原则之中有例外，例外之中有原则』，规律之外有规律，反常合道是也。并且，这也涉及如何理解『普及』和『提高』的问题。很多人把『普及』挂在嘴上，反过来想一想，书法都已经存在几千年了，还需要普及吗？谁不知道『书法』二字？现实问题是现在的很多人对书法不懂审美、不辨好坏、不知真假，所以要提高学习的起点。只有不断深入学习，才能愈加精进。不能总是抱持着普及的态度，否则就很难进步。提高是更高意义上的普及。

黄自元曾在某一段时期内被推举为学欧体的佼佼者，甚至他的作品被当成学习欧阳询的替代品。这当中有帝王推崇之力，同时也有其他原因——欧、黄皆为湖南人，有一脉相承的关系，存在着某种情结，情有可原。但要注意，欧阳询是原创者，黄自元本身仅是模仿者之一。在学欧的书家当中，可以从『险峻』二字中化出来而得益的书家，仅欧阳通、米芾、何绍基和郑孝胥等数人而已。黄自元将『险峻』变成『平正』，故而降低了难度，让人觉得容易亲近、便于上手，从具体的笔画来看可一目了然。这是学欧字的前期选择，但与欧字相比较不单单整体气象差异很大，笔画形态也差别甚巨。如『宇、宙、定、宁』四字起笔点画大

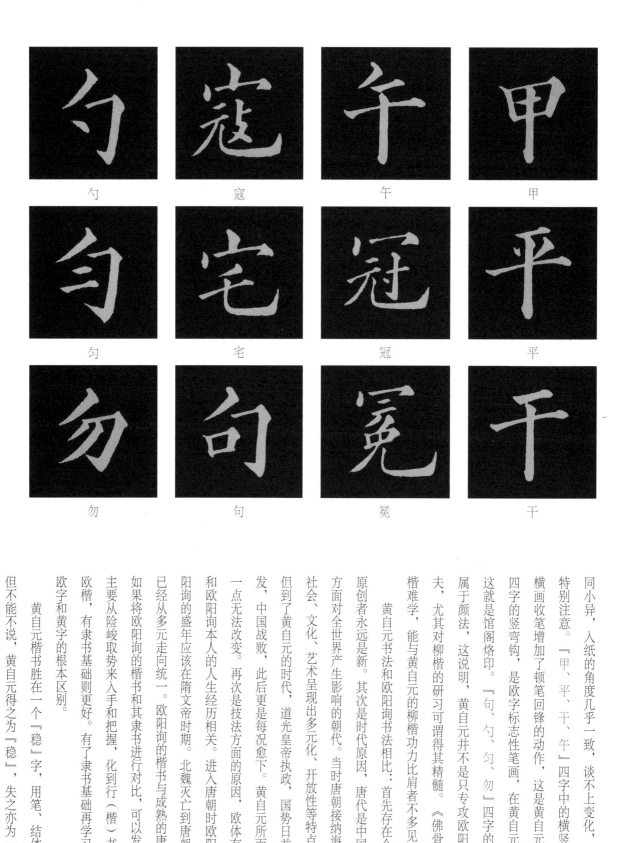

午　甲
勺　寇

匀　宅

勿　句

干　平

冕　冠

同小异，入纸的角度几乎一致，谈不上变化，已经形成一定的习惯，在临摹时要特别注意。『甲、平、干、午』四字中的横竖画较之欧字，少了饱满圆厚之色，横画收笔增加了顿笔回锋的动作，这是黄自元自己的习惯。『冠、冕、寇、宅』四字的竖弯钩，是欧字标志性笔画，在黄自元作品中也有过于类同处理的不足。这就是馆阁烙印。『句、勺、匀、勿』四字的横折弯钩增加了提按停顿的动作，属于颜法，这说明，黄自元并不是只专攻欧阳询一家，在颜、柳上也下了很多功夫，尤其对柳楷的研习可谓得其精髓。《佛骨表》便是黄自元柳楷的代表作。柳楷难学，能与黄自元的柳楷功力比肩者不多见。

黄自元书法和欧阳询书法相比：首先存在个人才情差异，这一点不用多说——原创者永远是新。其次是时代原因，唐代是中国历史中罕有的在政治、经济和文化方面对全世界产生影响的朝代。当时唐朝接纳海内外各国民族进行交流学习，经济、社会、文化、艺术呈现出多元化、开放性等特点。清代虽然也是一个大一统的王朝，然而书风已经从多元走向统一。欧阳询的楷书与成熟的唐楷有明显区别，其关键就在于隶意。

阳询的盛年应该在隋文帝时期。北魏灭亡到唐朝建立之间不过八十多年，从生卒年来推算，欧

但到了黄自元的时代，道光皇帝执政，国势日益衰弱。一八四〇年中英鸦片战争爆发，中国战败，此后更是每况愈下。黄自元所面对的是一个馆阁体盛行的时代，这一点无法改变。再次是技法方面的原因，欧体有一个很重要的特点是含有隶意，这和欧阳询本人的人生经历相关。进入唐朝时欧阳询已至暮年，

如果将欧阳询的楷书和其隶书进行对比，可以发现存在诸多相通之处。后世习欧者，主要从险峻取势来入手和把握，化到行（楷）书创作中，可令笔下生色，如果是习欧楷，有隶书基础则更好。有了隶书基础再学习欧字，可以有事半功倍之效。这是欧字和黄字的根本区别。

黄自元楷书胜在一个『稳』字，用笔、结体均相当稳健，基本很难找出败笔。但不能不说，黄自元得之为『稳』，失之亦为『稳』，总的来说，沉稳有余而灵动不足。黄自元的楷书因为变化少，曾被人贬为『馆阁体』，反过来讲，现在批评一

些书家不善变化，也会称之为『馆阁体』，指代意义显然已经泛化。尤其是初学者，提倡从规矩和法度入手，不可过度猎奇。但很多人写『馆阁体』，最终也写出了自己的个性，由此来看，学书主要是个人原因，不全是『馆阁体』本身的原因。

今天普遍提倡所谓的张扬个性，对于『馆阁体』采取批评的态度，众口一词，强烈要求创新和个性，但创新不是人人能为，个性不是人人可得。换一个角度来讲，从勤奋、刻苦和严谨的方面来理解『馆阁体』，非常有可取之处，尤其可以医治当代书坛极度浮躁、盲目追风的弊病。从取舍的角度来说，有的人宁可保守，也不越轨，哪怕不能创新，也绝不乱来。有的人高喊『不创新，毋宁死』，本质不过是借创新之名胡作非为。创新是水到渠成之事，岂能凭蛮力和投机取巧？黄自元显然属于前者。书法史中的任何一个时代，名列前茅者不过数人而已，黄自元能在书法史中有一席之地，自有过人之处。盱衡书史，楷书一途中能成大器者不多。到了清代，能够以中楷、大楷名世，黄自元做到了。就书体特点而言，楷书法度森严，规整的结字和用笔缺少随意性和流动性，在很大程度上限制了书家个性的表现和情感的抒发，缩小了书法家发挥和创造自我的空间。况且，有唐代三百年楷书放在那里，各种风格应有尽有，很难再自成一家面目。从这个角度来看，黄自元能在学唐人的基础上有自己的风格，殊为不易。

这册《间架结构九十二法》作为黄自元流传最广、影响最大的字范，是课徒的蒙本，是写字教材。黄自元最初并没有将此当作艺术创作，而是侧重实用价值，所以书写端庄秀蕴、雅俗共赏，既可以做工具书，当成理解欧字的一把钥匙，也可以作为向欧字过渡的参照范本，但切忌变成一根无法摆脱的拐杖。要知道，书法没有秘籍，对于所有成功者来说，共通的部分是刻苦、勤奋、多思，注重个人心得体会，尤其要多注意总结提升。需要警惕的是，一成不变，亦步亦趋的学书方式，极易抹掉自身的灵气，泯然众人。无论如何，不能忽视个体差异。强调我之为我，即是此意。

后记

◎薛元明

历代遗存的书法经典不可胜数。尤其是在纸张出现之前，文字铸刻在金石之上，经后人拓制，以拓片流传，化身千百，所以面对诸多版本，学书者对碑帖范本的遴选尤为关键。如何找到适合自身的经典范本，概而言之，一要左顾右盼。碑帖就如同人体细胞，天生就有一种血缘关系，故要找彼此的相关性。二要瞻前顾后。看起来随意杂取的碑帖实有先后之分，从碑帖临摹细化到具体步骤，如何切入和转换，让碑帖与个人的思维之间建立起良性互动的关系，就变得很重要。三是出版选择。如何把最佳版本的碑帖呈献给书家，引导书家去认识和了解各种经典，变得尤为重要。

基于这三点，我们编写了这套『历代碑帖精粹』系列丛书。通过整理，我们力图使历史上的经典碑帖组合成为一个有机整体，并提示各书体内在的关联性。与此同时，针对每一种碑帖，书内配备了翔实的技法解析，对具体字例进行归类，给予学书者以丰富、准确的启示。

篆书为五体之祖，从金文大篆《大盂鼎》《毛公鼎》《散氏盘》《墙盘》《虢季子白盘》到汉篆《袁安碑》《袁敝碑》，从唐篆李阳冰《三坟记》到清篆《吴让之篆书吴均帖》，篆书的发展变化脉络基本齐备。金文具有奠基作用，在此基础上才演绎出汉篆、唐篆和清篆的不同风尚。

金文是取法的重点，在漫长的时间里，风格蔚为大观。西周前期，武王克殷至康王之世，天下一统，风格雄浑典丽，《大盂鼎》即为此期的典范杰作。昭王、穆王之后，篆书一变为严谨端正。笔画由粗细相参而趋于均匀划一，收笔与起笔亦由方圆不一而变成圆笔，书风圆润端谨，《毛公鼎》即为此期之代表。对于汉隶，书家需要领略其正大气象，如《西狭颂》《史晨碑》，可以说，『朴』乃汉隶基调，与传统文化有莫大关联。老子讲『朴』，庄子也讲『朴』，书家时常也说『见素抱朴』，其旨一也。

楷书可分为魏碑和唐楷。魏碑是从隶书向唐楷过渡的书体。因为不成熟，所以笔法古拙劲正，风格质朴方严，异态纷呈，百花齐放，康有为评价其具有『十美』。这当中，北魏的《石门铭》和相传为南朝梁的《瘗鹤铭》并称『南北二铭』，遥相呼应。《泰山经石峪金刚经》处于隶楷过渡时期，字径古今第一，气势古今第一，雄浑博大。魏碑从形式上来说，分为碑碣、摩崖、造像、墓志等石刻文字。《郑文公碑》属于摩崖经典，《姚伯多造像碑》《龙门二十品》是造像典范，《李璧墓志铭》《崔敬邕墓志铭》《张黑女墓志铭》是墓志精品。南朝《爨龙颜碑》《爨宝子碑》合称『二爨』，是屈指可数的南碑代表。《高昌墓表》更为特殊，可以看到墨迹如何写在石上。隋代是一个过渡期，从《董美人墓志铭》中能够看出书法走向规范的痕迹。楷书在一般意义上来说，专指唐楷。唐楷发展之蓬勃一如唐代国势的兴盛，书体成熟，书家辈出，空前绝后。唐初虞世南《孔子庙堂碑》，欧阳询《虞恭公碑》《皇甫君碑》《化度寺碑》，以及其子欧阳通《道因法师碑》，褚遂良《伊阙佛龛碑》《孟法师碑》，中唐颜真卿《东方朔画赞碑》《颜家庙碑》等，均为后世所重。李邕的《麓山寺碑》是一个『异数』，见证了唐代书法的多元化，『法』并不是绝对化的。《倪宽赞》为『伪托之作』，但『伪作』非劣作，亦可作为范本，作为学褚的参照。楷法必先大字……『楷』，为楷模之意，包含了人格内涵。丰坊在《童学书程》中说：『学书之序，必先楷法，楷法必先大字，大字，以颜为法……中楷。中楷既熟，然后敛为小楷，以欧为法。』

从晋韵到唐法，自宋『尚意』至元明『尚态』的转变可以看出，书法因时代变化而变化。刘熙载在《艺概》中云：『论书者谓晋人尚意，唐人尚法，此以觚棱间架之有无别之耳。实则晋无觚棱间架，而有无觚棱之觚棱，无间架之间架，是亦未尝非法也；唐有觚棱间架，而诸名家各自成体，不相因袭，是亦未尝非意也。』我们从晋王羲之尺牍和集字《金刚经》中能够看到摹本和集字的对比，从而对王字有不同角度的领悟。皇象的章草《急就章》是草书发展历程中的一个标志，

唐张怀瓘称其为「隶书之捷」。章草是隶书草化或兼隶草于一体，乃今草的前身。唐代不仅是楷书的巅峰，亦是草书的盛世，如张旭的《古诗四帖》《心经》《千字文》，怀素的《小草千字文》《大草千字文》，经典迭出。欧阳询的《行书千字文》和颜真卿的《祭侄文稿》展现了两种截然不同的笔墨意趣，一个冷静，一个热烈；一个险峻，一个豪放。总的来看，在「尚法」时代，书法法度严谨、气魄雄伟，体现出了国力富强的气度和勇于开拓的精神。

宋代「尚意」则注重个人意趣、情怀，强调抒情性。这一时期，书法之美不仅在于丰碑巨制的外在形态，更在于内在神韵，与人的品格、性情有直接关系。此点从苏轼的《寒食帖》《赤壁赋》黄庭坚的《松风阁诗卷》《李白忆旧游诗卷》，米芾的《苕溪诗卷》《蜀素帖》《吴江舟中诗卷》中可一览无余。但到了南宋，徒守半壁江山，气格远逊，张即之的《佛遗教经》虽取法米芾，但笔法变化较小。总之，魏晋时期书法风格差异较大的作品很难找到，而宋代书法风格的多样化是一个不争的事实。

元代书家不满宋人造意、运笔过于放纵的倾向，转而追慕尚韵的晋人之书，两代书艺流风接力相承，表现出某种群体风格的主导倾向，可归结为「尚态」。「态」为心态、意态、情态，既是结构造型，也是风标韵致。这一时期，赵孟頫的《三门记》《闲居赋》可谓融合了晋韵唐法，然世易时移，实乃自我风范。梁巘在《评书帖》中有言：「晋书神韵潇洒，而流弊则清散；唐贤矫之以法，整齐严谨，而流弊则拘苦，宋人思脱唐习，造意运笔，纵横有余，而韵不及晋，法不逮唐；元、明厌宋之放佚，尚慕晋轨，然世代既降，风骨少弱。」

每一种碑帖都有一个灵魂。书家要通过持续的学识积累来提升解读经典的能力。经典适合反复阅读，不同的情境之下，我们往往会有不同的感悟和发现。